Ln 17/64

LES JOLIES

ACTRICES DE PARIS

NOTICES BIOGRAPHIQUES

PAR

M. RAIMOND DESLANDES.

Illustrations par Jules David

Gravures par Jules Fagnion.

1ʳᵉ (3ᵉ) **Livraison.**

PARIS

Chez TRESSE, libraire, galerie de Chartres (Palais-National).

GALLET, 14, rue de Bondy. | LIGODIÈRES, 15, rue de la
DECHEAUME, 27, rue Charlot. | Banque (près la Bourse).

Et chez les Marchands de Publications nouvelles.

—

1849

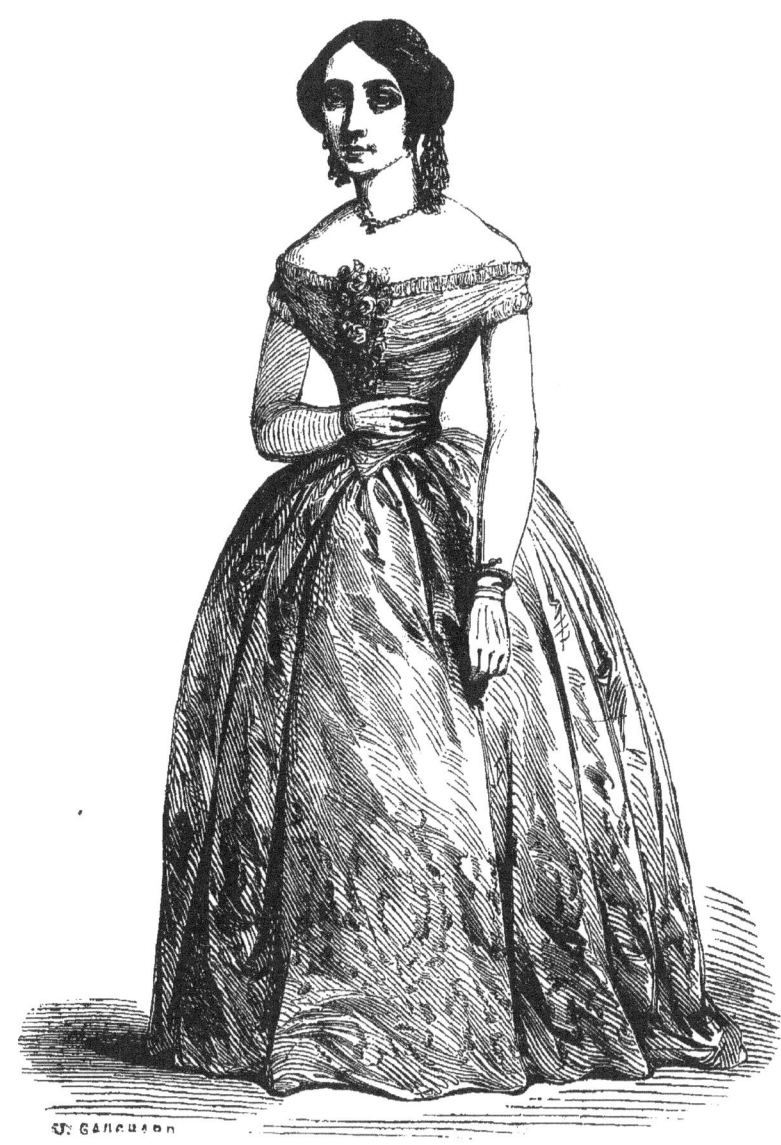

Rose Chéri.

Rose Chéri ! nom charmant et poétique, qui semble refléter toute la grâce d'un talent plein de chastes et touchantes inspirations. Ce nom, entouré de prestige, et que le public du Gymnase a tant de fois salué de ses applaudissements, a été surpris à la tendresse d'un père le jour du premier succès de sa fille. M*me* *Rose Chéri* s'appelle *Rose Ciseaux*. Voici dans quelles circonstances l'actrice, dont nous allons essayer d'esquisser la biographie, a été proclamée la *Rose Chéri* du Gymnase.

C'était un soir, le 5 juillet 1842, l'affiche du Gymnase avait annoncé la représentation d'une *Jeunesse orageuse,* et le public impatient de voir la pièce qui formait le corps du spectacle, protestait par ses murmures et ses trépignements contre la longueur de l'entr'acte. Enfin le rideau se lève, et le régisseur du théâtre, tout de noir habillé, ceint de la cravate blanche traditionnelle, incline trois fois la tête devant son juge irrité, et, d'une voix émue, avertit les spectateurs que M^{lle} Nathalie s'étant trouvée subitement indisposée, son rôle serait rempli par une jeune personne qui n'avait encore paru sur aucun théâtre de Paris, et pour laquelle il sollicitait l'indulgence du public. Cette annonce, quoique faite selon toutes les règles de l'art, n'en excita pas moins un ouragan de sifflets et de récriminations. On n'enlève pas ainsi brusquement une jeune et belle comédienne aux bravos d'une salle entière pour la remplacer à l'improviste par une écolière toute fraîche débarquée d'Elbeuf ou de Quimper-Corentin. Le public est un tyran inexorable : le théâtre pour lui, c'est le champ de bataille où l'artiste combat, sur lequel il doit mourir s'il le faut, mais ne jamais céder sa place. Cependant le calme vint après l'orage ; on se lassa de siffler, et le rideau se leva au milieu d'un concert de chuchottements et de conversations animées.

Une jeune fille pâle, tremblante, en proie à une émotion qu'elle voulait en vain contenir, entre en scène avec toute l'apparence d'une modestie intelligente et réservée. Elle est douée d'une physionomie douce, candide ; son regard est limpide, sa figure est expressive, et l'ensemble de sa personne respire un parfum de décence et de chasteté qui eut certes trouvé grâces devant un public animé de dispositions moins hostiles. Lorsqu'elle

parut, un silence profond se fit dans toute la salle. Quelques habitués mécontents s'apprêtaient déjà à se venger cruellement de la témérité de la débutante. Mais quel ne fut pas l'étonnement de tous en entendant une voix douce, pénétrante, frapper harmonieusement leurs oreilles et s'adresser à leur cœur? Quelle ne fut pas leur surprise lorsque cette jeune artiste, encouragée par quelques murmures flatteurs, rassurée par quelques marques de sympathie bienveillante, donna à son rôle un caractère de simplicité si vraie, en saisit les nuances avec tant de délicatesse, toucha si habilement les cordes sympathiques du personnage, que le public, passant des préventions à l'enthousiasme, éclata en applaudissements, et la rappela à grands cris à la chute du rideau. La pauvre enfant, accablée par tant d'émotions, tomba en sortant de scène dans les bras de son père, qui, retranché dans les coulisses, avait assisté à son triomphe. M. Ciseaux, tout en larmes et fier du succès de sa fille, la pressait avec tendresse sur son cœur, la couvrant de baisers et l'appelant sa Rose Chérie. Pendant que cette petite scène de famille avait lieu, et que Rose se voyait entourée des félicitations de toutes ses camarades, le public redemandait la débutante.

— Quel est votre nom? mademoiselle, demanda le régisseur à Rose; le public vous rappelle...

— *Rose Ciseaux!* répondit modestement notre jeune artiste toute émue.

Et le public criait comme un seul homme :

— *La débutante! la débutante!*

— Va, ma Rose chérie! on te redemande, dit le père enthousiasmé à sa fille.

M. Montigny, directeur du Gymnase, se trouvait alors sur le théâtre, et ce n'était pas sans émotion qu'il avait

été le témoin de cette scène attendrissante. Mais quel nom fallait-il livrer aux applaudissements du public? Rose Ciseaux ne flattait guère l'oreille et ne remplissait que médiocrement les conditions de l'harmonie. C'est pendant le cours de ces hésitations, que M. Ciseaux, entourant sa fille de ses bras, lui prodiguant ses caresses, l'appelait avec effusion *sa Rose chérie*. Ce nom, écho spontané du cœur, frappa M. Montigny, et il ordonna au régisseur d'annoncer au public que la débutante s'appelait : *Rose Chéri*. Telle est l'origine de ce nom autour duquel de glorieux succès ont depuis jeté une si splendide auréole. C'est dans cette soirée qu'un nouveau talent est éclos, qu'une comédienne d'avenir s'est révélée.

La famille Ciseaux est une famille d'artistes. M^{me} Rose Chéri est née à Étampes en 1825. Elle faisait pressentir, dès sa plus tendre jeunesse, une vocation réelle pour le théâtre. Toute enfant, elle jouait déjà des bouts de rôle avec une facilité surprenante. A Bourges, à Bayonne, à Nevers, elle parcourut le répertoire de Léontine Fay, et donna essor à ses dispositions précoces. Son père obtint en 1836 un privilége d'arrondissement. Elle fit sensation à Lorient et fut ensuite applaudie à Périgueux. M^{me} Rose Chéri était toujours accompagnée, dans ses excursions départementales, de M. Ciseaux, son père, et de sa jeune sœur Anna. Mais ces succès d'artiste nomade n'avaient que peu d'attrait pour elle, et elle commençait à se lasser de courir la province. Paris, ce temple des arts, cette patrie des artistes, tentait son ambition et elle y rêvait la gloire. Les difficultés que l'on éprouve à traiter avec les puissances directoriales faillirent la décourager, et elle était sur le point de renoncer au théâtre, lorsqu'un préfet, M. Romieu,

après l'avoir entendue, la prit sous son patronage, et lui prêta le secours de son influence auprès de la direction du Gymnase. Malgré cette recommandation, Mme Rose Chéri serait peut-être encore ignorée aujourd'hui, si l'indisposition inattendue de Mlle Nathalie ne lui avait fourni l'occasion de se révéler au public.

C'est dans *le Premier chapitre*, pièce de M. Laya, que Mme Rose Chéri continua ses débuts. Elle y montra un naturel exquis, une sensibilité touchante, une pureté de diction dont on subit malgré soi le charme. *Le Mariage de Scarron, la Marquise de Rantzau, les Deux Favorites, Francesca, George et Thérèse, Daniel le tambour*, ont été pour elle la source de créations charmantes. Ce que nous apprécions surtout chez Mme Rose Chéri, c'est la vérité de son débit, un talent d'observation profond, une finesse de détail merveilleuse. Non-seulement la nature de cette actrice revêt avec naturel toutes les grâces de l'ingénuité, mais elle sait encore emprunter à la coquetterie son prisme le plus séduisant. C'est principalement dans les comédies intimes, dans ces petits drames de cœur dont le Gymnase est si riche, que Mme Rose Chéri peut développer plus à l'aise ses qualités. La passion chaste, contenue, les sentiments honnêtes, les idées simples et surtout vraies, sont les seuls éléments qui conviennent à son organisation. Je ne connais pas une actrice dans Paris qui puisse jouer *Geneviève* et *la Protégée sans le savoir* avec plus de délicatesse et de talent. Dans *Clarisse Harlow*, ne faisait-elle pas fondre en larmes toute la salle, et lorsque la mort marquait son empreinte fatale sur ce visage qui semblait se glacer peu à peu sous les étreintes de l'agonie, son jeu était si profond, il y avait tant d'étude et de science dans l'exécution de cette scène, que plus d'une fois on fut obligé

d'enlever de leurs loges des personnes que l'effroi avait saisies. Dans *le Changement de main,* Mme Rose Chéri remplit avec une remarquable supériorité un rôle devant les difficultés duquel le talent de plusieurs actrices avait échoué. *La Loi salique, Irène ou le Magnétisme, le Marchand de jouets d'enfants, Suzanne de Croissy, la Niaise de Saint-Flour, la Comtesse de Sennecey,* et enfin M*me Marneffe* et Clélia dans *les Filles du docteur,* sont, sans contredit, les plus brillants fleurons de sa couronne artistique.

Mme Rose Chéri est aujourd'hui la femme de M. Montigny, directeur du Gymnase. Emerveillé des succès de sa charmante pensionnaire, touché de cette vertu modeste qui entourait son talent d'un éclat dont on aurait cherché vainement à ternir la pureté, le directeur du Gymnase épousa, il y a près de deux ans, Mme Rose Chéri. Mme Montigny, par un sentiment de reconnaissance qu'on ne saurait trop louer, a cru devoir conserver le nom de Rose Chéri, voulant toujours se rappeler que ce nom avait reçu le baptême de ses premiers succès.

<div style="text-align:right">RAIMOND DESLANDES.</div>

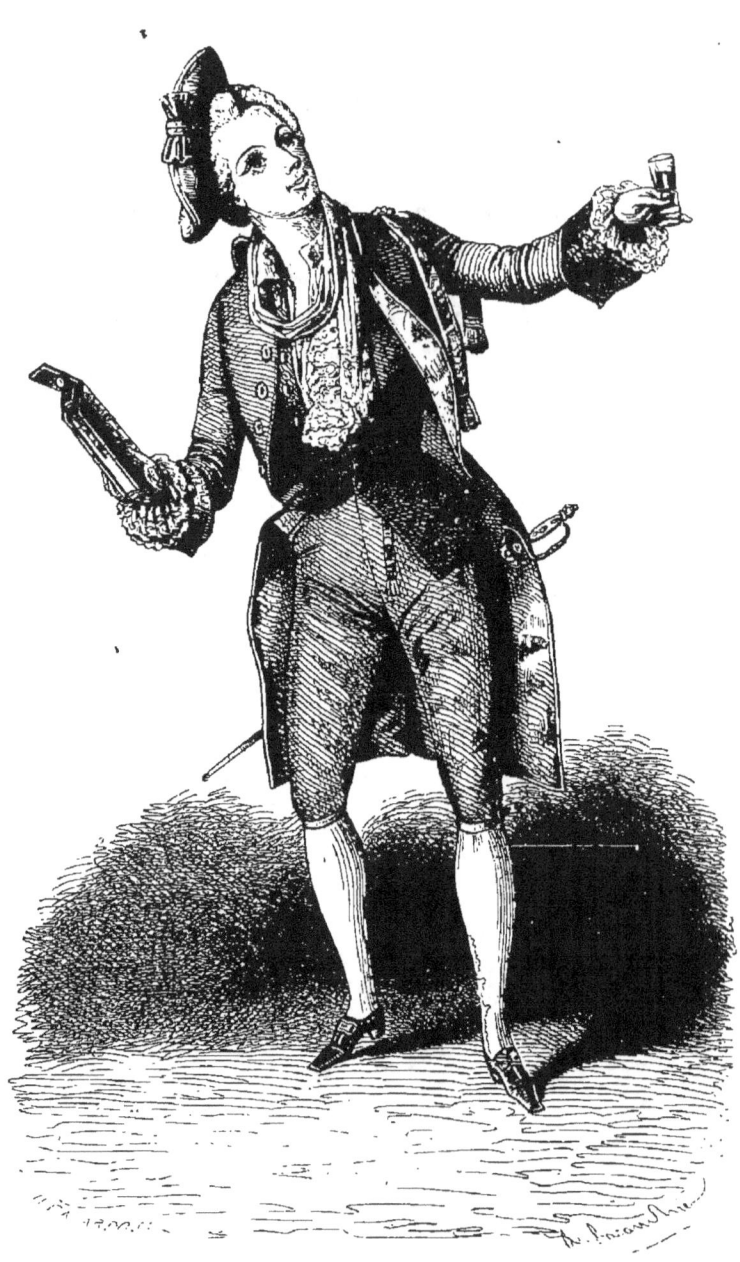

DÉJAZET.

Déjazet! — voilà un nom qui a bien de l'écho, et qui résume bien des idées de grâce, d'esprit et de talent. A ce nom, que de choses viennent au bout de la plume et des lèvres! Mais comment vous dire tout cela en quatre pages? A peine aurions-nous assez de place pour citer ici par leur nom les rôles par lesquels l'actrice a brillé depuis le premier jour où elle a posé son petit pied sur les planches d'un théâtre.

Si vous demandiez à mademoiselle Déjazet à quel âge elle a débuté, et en quelle année, et dans quelle pièce, elle ne saurait peut-être pas vous le dire; car elle est née au théâtre un soir, pendant la représentation d'un vaudeville; elle a ouvert les yeux à la lumière des quinquets: on lui a mis du rouge le jour de son baptême, et son début a suivi de bien près sa naissance; ses premiers pas se sont essayés sur la scène alors qu'elle marchait encore à la lisière, et ses premiers bégayements ont été accueillis par les bravos du parterre.

Il y avait longtemps déjà que sa carrière dramatique était commencée lorsqu'elle parut, toute jeune fille encore, sur la scène du Gymnase, pour jouer dans une série de pièces enfantines destinées à produire Léontine Fay, qui alors était une petite merveille, une miniature de comédienne, une Mars en sevrage. Voilà bientôt vingt ans de cela. C'était le bon temps du théâtre Bonne-Nouvelle, où tout était jeune alors, la direction, les auteurs, les artistes. Le théâtre venait de s'ouvrir, et la Vogue avait voulu être sa marraine. M. Scribe était dans toute la fleur de son talent, et il marchait au hasard, semant l'esprit à pleines mains sur cette route qui devait le conduire

à l'Académie, — ce dont il ne se doutait guère alors, ni l'Académie non plus. En ce temps-là, nous avions, au Gymnase, Gontier, qui s'est retiré trop tôt; madame Perrin et mademoiselle Fleuriet, deux charmantes femmes mortes toutes deux à vingt ans; madame Théodore, qui nous consolait un peu de leur perte; Clozel, comique si fin; Bernard-Léon, comique si rond, et Perlet, ce talent boudeur qui s'exila de Paris pour ne pas avoir la mortification de jouer malgré lui au Théâtre-Français.

Eh bien! ce fut au milieu de ces artistes si brillants et si aimés du public, qu'un beau soir deux enfants vinrent jouer un proverbe fait à leur taille, et aussitôt tout le grand répertoire et tous les excellents comédiens du Gymnase s'effacèrent devant cette pièce et ces deux petits acteurs. Ce fut un succès prodigieux qui se traduisit en bravos pour le présent et en magnifiques prédictions pour l'avenir. — « Voilà, disait-on, deux petites filles qui iront loin. L'une, celle qui a de si beaux yeux noirs et qui joue avec tant de grâce et de sentiment, sera le soutien de la haute comédie; l'autre, celle qui a une physionomie si piquante et si éveillée, et qui joue avec tant de finesse, de malice et de verve, prêtera au vaudeville l'éclat d'un véritable talent. »

C'est du Gymnase seulement que date mademoiselle Déjazet. Jusque-là, cependant, elle avait traversé bien des théâtres à Paris et en province. Les Jeunes-Élèves, le Vaudeville, les Variétés, Lyon, Bordeaux, avaient vu tour à tour passer sur leur scène cette charmante enfant si vive, si espiègle, que la nature avait pétrie pour le théâtre, et qui suivait gaiement son instinct dramatique sans trop se soucier de l'avenir ni même du présent. Au Gymnase, l'attention du public s'éveilla sur elle, et la jeune actrice entra dans une nouvelle voie. On s'occupait d'elle, elle s'occupa de son art; une lueur de célébrité commençait à poindre à l'horizon, elle s'élança vers ce premier rayon de gloire; la critique lui parlait de sa voix la plus douce, et elle l'écouta en femme d'esprit qui sait comprendre un conseil; il s'agissait de réussir, il s'agissait surtout de plaire, et elle trouva une double émulation dans son amour-propre et dans son cœur. Ses progrès furent rapides. De la comédie enfantine, elle passa au grand vaudeville, tel que le faisait alors M. Scribe, et chacun des rôles qu'elle créa reçut d'elle un caractère et un relief tout particuliers. Tous les rôles convenaient à son talent flexible, mais déjà l'actrice montrait une prédilection décidée pour le travestissement masculin. Dans *le Mariage enfantin*, dans *la Loge du portier* et dans *l'Écarté*, elle porta avec un égal succès trois habits bien différents; tour à tour petit mar-

quis d'autrefois en habit brodé, gamin de Paris en veste et en casquette de cuir, jeune dandy en frac noir et en gants jaunes, elle prouva dans ces trois personnages l'heureuse variété de ce talent qui devait être mis à tant d'autres épreuves.

Quel est, en effet, l'habit qu'elle n'a pas revêtu depuis l'habit de Voltaire enfant jusqu'à celui de Bonaparte; depuis la veste d'un tambour ou d'un paysan, jusqu'au riche costume de Louis XV et de Richelieu? Et que ce soit Napoléon ou Voltaire, Vert-Vert ou Jean-Jacques Rousseau, un soldat ou un roi, un séminariste ou un roué, l'actrice portera toujours l'habit avec une vérité, un naturel et une élégance inimitables; elle sera toujours le personnage qu'elle représente avec un tact exquis, une inspiration pleine de justesse et de grâce.

Les qualités de mademoiselle Déjazet sont les plus précieuses entre toutes celles qu'exige l'art dramatique : le naturel, la grâce, la finesse, le talent de tout dire et de faire tout écouter, un esprit créateur qui sait donner une tournure piquante à un rôle médiocre, et faire jaillir l'étincelle dans un dialogue plat et commun. Avec elle, il n'y a pas de pièce désespérée; les plus faibles lui empruntent une chance de succès : c'est la Fortune qui vient en aide à de pauvres diables d'auteurs, et qui les sauve en leur prêtant ce qui leur manque. Excellente musicienne, douée d'une voix douce et mordante à la fois, mademoiselle Déjazet est dans le vaudeville ce que madame Damoreau est dans l'opéra-comique. Elle a eu tous les genres de succès : succès de comédienne et de cantatrice, succès de gaieté et d'attendrissement. Il n'y a pas une passion, pas un sentiment, pas un caractère qu'elle n'ait rendu avec un rare bonheur d'expression.

Au Théâtre-Français, dans ce qu'on est convenu d'appeler la haute comédie, une actrice reste dans les limites d'un seul emploi; amoureuse ou coquette, duègne ou soubrette, elle marche toujours dans la même voie; ses études et son talent n'embrassent qu'un cercle restreint, dans lequel elle est encore guidée par les traditions conservées au dépôt et dans les archives du théâtre. Mais sur une scène moins élevée, l'art et le succès sont plus difficiles; rien n'éclaire et rien ne borne la carrière ouverte devant l'actrice; chaque jour, c'est un pas nouveau qu'il lui faut faire dans des routes inconnues; tour à tour jeune et vieille, homme et femme, reine et bergère, maîtresse et servante, tendre et emportée, amoureuse et coquette, mélancolique et gaie, elle prend toutes les formes, elle essaye tous les tons,

elle peint tous les sentiments, elle touche toutes les cordes du cœur et de l'esprit; ce sont de perpétuelles métamorphoses qui exigent un talent universel, une puissance complète dans le vaste domaine de l'art dramatique.

Ce talent, cette puissance, mademoiselle Déjazet les possède au plus haut degré. Aujourd'hui, ses preuves sont faites, car elle a épuisé l'imagination de cinquante auteurs, sans cesse occupés à lui trouver des personnages nouveaux; les plus habiles sont embarrassés d'inventer pour elle une physionomie, un caractère, une situation qu'elle n'ait déjà exploités et marqués d'un cachet ineffaçable.

On peut même dire que sous ce rapport, les vaudevillistes ont abusé du talent élastique de mademoiselle Déjazet, de ce talent qui se prête à tout, qui s'aventure dans toutes les hardiesses, qui s'attaque résolument à toutes les bizarreries. Nous l'avons vue, après s'être montrée grande et habile comédienne, se lancer avec toute sa verve et sa bonne humeur dans la carrière des excentricités; danser tous les pas qu'on danse à l'Opéra et à la Chaumière, chanter les airs les plus étranges, fumer la pipe turque et le cigare de la Havane, tirer l'épée, le sabre et le pistolet, et mettre dans tous ces exercices une grâce et une adresse dont elle seule est capable. Il n'y a pas à Paris une actrice qui s'habille mieux que mademoiselle Déjazet; c'est un don naturel qui tient à sa charmante tournure, à la finesse de sa taille, à la perfection de ses formes; aussi lui a-t-on fait porter tous les costumes, depuis le plus noble jusqu'au plus trivial; depuis le plus ample jusqu'au plus exigu; et dans ces divers travestissements elle a toujours été un modèle de bon goût, de vérité et d'exquise élégance.

Hors du théâtre, comme sur la scène, mademoiselle Déjazet est une femme d'une grâce et d'un esprit incomparables. On cite ses bons mots, on vante sa gaieté, on raconte d'elle mille anecdotes aussi intéressantes que la plupart des pièces où elle a brillé. Mais ceci appartient à la vie privée, et nous, historiens contemporains, nous n'avons pas le droit d'entrer dans ce domaine ouvert seulement aux élus. Nous ne soulèverons donc pas le rideau qui cache à demi ces charmants secrets; nous ne déchirerons pas d'une main indiscrète le voile léger et délicat qui abrite ce trésor réservé à nos neveux. D'autres écrivains viendront après nous, munis des licences que donne le temps, raconter ces joyeuses aventures et répéter ces saillies, avec les curieuses histoires qui leur servent de commentaires. Et sans doute mademoiselle Déjazet prendra l'initiative: après avoir charmé notre époque, elle

songera à la postérité, et elle écrira ses mémoires. Alors on verra combien elle a laissé loin derrière elle Sophie Arnould, madame Favart, et tant d'autres actrices, dont les charmes et l'esprit sont devenus historiques. Elle entrera, elle aussi, et à bon droit, dans la galerie de ces femmes célèbres, et de même qu'elle les a représentées sur la scène, on la verra recevoir ce dernier hommage et figurer à son tour dans une pièce intitulée *Mademoiselle Déjazet*, comédie ou vaudeville qui fera courir tout Paris dans cent ans.

<div style="text-align:right">Eugène Guinot.</div>

Nous n'enregistrerons pas ici les rôles créés par mademoiselle Déjazet, dont le nom restera comme une des gloires du théâtre en France. Chaque création nouvelle est venue ajouter un fleuron à sa couronne artistique.

Les poëtes, les grands écrivains, les artistes hors ligne, escomptent sans cesse leur existence par les efforts surhumains de leur imagination ardente et laborieuse : chez eux, l'esprit tue le corps... Dieu, qui a tant fait pour ces âmes privilégiées, n'a pas permis que la créature fût invincible.... Mademoiselle Déjazet fut atteinte d'une maladie cérébrale très-grave. Sa famille et tous les admirateurs de ce talent toujours jeune, tremblèrent pour les jours et pour la raison de l'excellente femme, de l'inimitable actrice.

Déjazet perdre l'esprit !... Allons donc !... elle en a trop pour perdre tout... Pourtant les transes étaient grandes; on se rappelait ces paroles du Christ : « Quiconque se servira de l'épée, périra par l'épée... » Et Déjazet s'est tant servi de son esprit; elle en a tant dépensé, tant gaspillé !

Enfin, Dieu, qui ne laisse pas périr si vite ses chefs-d'œuvre de création, nous a rendu notre Déjazet. La science et l'amitié veillaient. Émile Vanderburgh, ce tant spirituel et si brave garçon, a, le premier, porté l'espoir dans le monde artistique, en annonçant la convalescence de mademoiselle Déjazet.

Le samedi 20 octobre 1849, il y avait grande fête au théâtre des Variétés; la scène était inondée par une avalanche de fleurs; la salle semblait prête à s'écrouler sous des tonnerres de bravos et de cris d'enthousiasme; on riait, on pleurait, on applaudissait à tout rompre... Mademoiselle Déjazet faisait sa rentrée dans *le Marquis de Lauzun* !

<div style="text-align:right">S. T.</div>

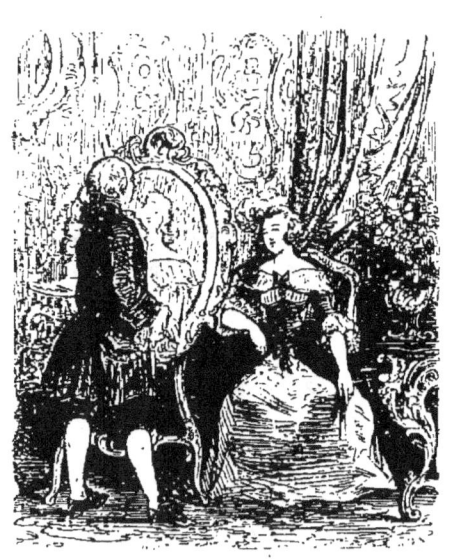

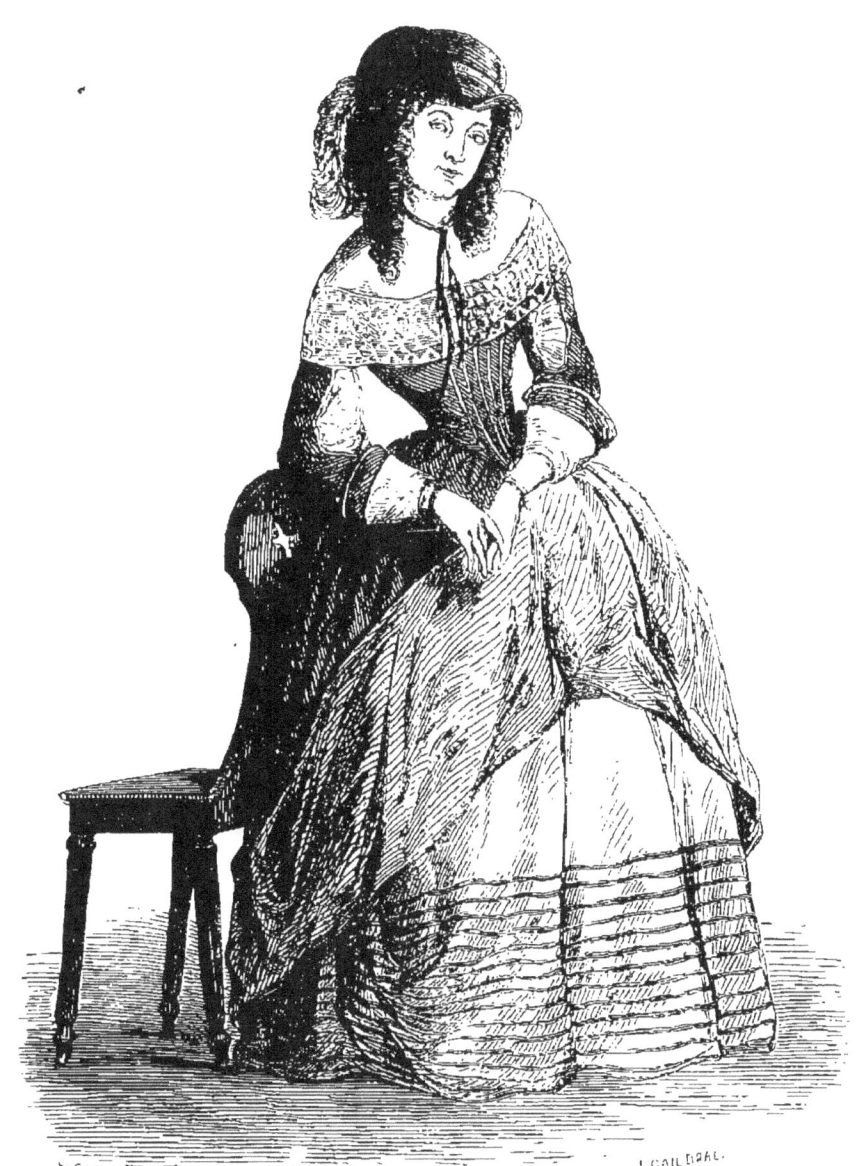

Anaïs Rey.

Il y a dix ans à peu près, Anaïs Rey avait alors quinze ans; c'était une toute jeune fille, blonde et rose, fraîche et souriante, délicate et mignonne; reproduisant, par l'ensemble de ses traits et de sa physionomie, le type de ces vignettes anglaises dont les keepsakes nous offrent de si charmantes créations. Elle faisait partie du corps de ballet du petit théâtre de Bordeaux, et déjà, à cette époque, sa vivacité, sa gentillesse, sa grâce enfantine, jointes à l'intelligence précoce de son art, lui avaient conquis de prime-saut les affections du public girondin. Il est un fait que l'expérience a constaté, c'est que, dans certaines villes de province, et principalement dans les villes du Midi, la nature du public est fantasque, capricieuse, d'une mobilité étrange, et que son enthousiasme pour les artistes qu'il adopte, est aussi grand que sa répulsion est vive pour ceux qu'il exclut. Anaïs avait eu le privilége de séduire son public dès le début; elle devint l'actrice chérie, l'enfant gâtée du théâtre de Bordeaux.

La troupe, dont elle était le premier sujet chorégraphique, tentait souvent pendant l'année des excursions départementales, où notre charmante petite sylphide recueillait une ample moisson de succès. Les fleurs croissaient sous ses pas; c'est ici le cas de le dire. Mais c'est surtout à Limoges qu'elle faisait merveilles, et l'on nous a raconté à ce propos un fait qui doit être consigné dans les annales du parquet de cette ville.

Pendant son séjour à Limoges, la gracieuse enfant, pour se rendre chez son directeur, traversait la rue où Thémis avait dressé son tribunal. Les prêtres du temple, en voyant onduler devant les degrés cette suave et vaporeuse silhouette d'enfant, dont la figure était encadrée dans les grappes soyeuses de ses longs cheveux blonds, oubliaient soudain la gravité du juge, l'austérité du magistrat. Alors on laissait de côté controverses plaidoiries, réquisitoires : les pièces de procédure gisaient morfondues dans les dossiers, et tous les hommes de loi, avocats ou procureurs, prenant à tour de rôle Anaïs dans leurs bras, n'avaient pas assez de mignardises sucrées et confites pour exciter son aimable babil.

Anaïs Rey est née à Marseille. Sa mère tient un magasin de modes dans cette ville. C'est presque le hasard qui a déterminé madame Rey a aborder la carrière difficile et périlleuse du théâtre. Un artiste dramatique, M. J..., que l'Odéon compte encore aujourd'hui au nombre de ses pensionnaires, et qui, à cette époque, était engagé comme premier rôle à Marseille, se trouvait admis sur le pied de l'intimité dans la famille d'Anaïs. Il fut frappé des dispositions précoces de cette jeune fille pour la danse, et, bien qu'elle n'eût pas les ailes de Taglioni ou de Fanny Elssler, il lui reconnut une légèreté, une précision, une certaine originalité même, que l'on ne rencontre pas ordinairement chez toutes les divinités aériennes de la rue Lepelletier. Il lui donna le conseil d'exploiter ses instincts chorégraphiques, de les développer par une étude sérieuse, et de les consacrer au service de l'art et de sa réputation. C'est alors qu'Anaïs Rey fit ses débuts sur le petit théâtre de Bordeaux, débuts riches de promesses et d'avenir. Tout fait présumer que madame Rey serait devenue un des sujets chorégraphiques les plus distingués, si la

délicatesse de sa complexion ne l'avait contrainte à renoncer à une carrière dans laquelle ses premiers essais avaient été si brillants.

Mais notre jeune artiste avait approché ses lèvres de cette coupe où le succès verse ses philtres enchanteurs, et elle n'était pas femme à abandonner aussi brusquement une voie dont elle n'avait goûté que le miel. Elle détourna le cours de ses travaux, et sans le secours de professeurs *ad hoc*, livrée aux seules ressources de son intelligence, stimulée par une ambition généreuse, elle s'adonna pendant un an, avec une courageuse persévérance, à l'étude de l'art dramatique. Lorsqu'elle eut formé son esprit à l'école des bons auteurs, elle se rendit à Rouen, et fit son premier début dans *Valérie*, au théâtre des Arts. Nous ne dirons pas que madame Rey produisit un enthousiasme frénétique, et que ce début mit la ville de Rouen en émoi : elle n'en était encore qu'à ses premières armes; mais quoiqu'elle n'eût pas l'expérience de la scène, il était facile de voir qu'elle en avait l'intuition. C'était déjà un heureux présage pour l'avenir :

Elle remplit le rôle de Valérie avec une simplicité touchante et dépourvue d'exagération. Madame Rey ne continua pas ses débuts au théâtre des Arts; elle fut engagée au Théâtre-Français (théâtre du Vieux-Marché) pour tenir l'emploi des premières amoureuses, jusqu'à la fin de la saison théâtrale. Elle y resta trois mois. A l'expiration de ces trois mois, le directeur du Grand-Théâtre de Bordeaux lui fit des propositions qu'elle accepta. Elle séjourna un an à Bordeaux, et parcourut avec succès le répertoire des jeunes premières. Madame de Givry dans *Louise de Lignerolles*, Peblo dans *Don Juan d'Autriche*, et plusieurs autres rôles qu'elle a interprétés avec distinction, ont marqué son passage dans cette ville.

Madame Rey avait fait un stage brillant en province, et Paris, ce foyer lumineux où rayonnent toutes les étoiles de la renommée, ce centre de gravité autour duquel se meut tout ce qui sent, tout ce qui pense, tout ce qui vit de la manne céleste de l'intelligence, Paris exerçait une attraction irrésistible sur son imagination. Ce fut le 11 juillet 1839 que madame Rey fit sa première apparition au théâtre de la Renaissance, dans le rôle de Fanny du *Fils de la Folle*, rôle qu'elle joua avec une finesse et une coquetterie délicieuses. En 1840, elle fut engagée à la Porte-Saint-Martin. Ce théâtre venait de rouvrir sous la direction de MM. Coignard, et elle lui doit ses plus importantes créations. Nous l'avons vue tour à tour dans *Pauline, ou le Châtiment d'une mère*, *Claudine*, *les Iles Marquises*, *les Mystères de Paris*, *Angèle*, *Trente ans, ou la Vie d'un Joueur*, donner essor à un talent souple, varié, spirituel, remarquable surtout par la richesse des nuances et la vérité de l'expression.

Le 24 décembre de l'année 1840, madame Rey passa avec armes et bagages à l'Odéon, et y joua quelques représentations au cachet. Tout le monde se rappelle de quelle auréole poétique elle entoura le front jeune et charmant de la comtesse de Leuvembourg dans *la Main droite et la Main gauche*. Si nos souvenirs sont exacts, sa dernière création à la Porte-Saint-Martin fut le rôle de madame Langlois dans *la Dame de Saint-Tropez*, et cette création est de celles que l'on n'oublie pas. Avec quelle verve incisive, avec quelle causticité mordante, avec quelle malice railleuse ne fustigeait-elle pas ce pauvre Langlois sous le feu roulant de ses épigrammes!

Mme Rey quitta la Porte Saint-Martin dix mois avant l'expiration de son engagement. Elle paya un dédit de dix mille francs pour prix de sa liberté. Il était alors sérieusement question de ses débuts au Théâtre-Fran-

çais, où l'appelait et où l'appelle encore aujourd'hui la nature harmonieuse de son talent. Elle devait débuter dans *Mademoiselle de Belle-Isle*, Henriette des *Femmes Savantes*, et *Valérie*. Mais les artistes proposent et les directeurs disposent. M. Hostein, directeur du Théâtre Historique, était en train de peupler sa troupe de tous les artistes éminents qui la composent ; il fit à M^{me} Rey des offres tellement séduisantes que la charmante comédienne n'eut pas le courage de les repousser. Ses débuts au Théâtre-Français furent ajournés.

A l'ouverture du Théâtre Historique, elle créa dans *la Reine Margot*, avec une remarquable supériorité, le rôle de cette élégante et délicieuse duchesse de Nevers. *Catilina*, les reprises de *Marie Tudor*, de *Charles VII et ses grands Vassaux*, et surtout du *Mari de la Veuve*, lui fournirent le prétexte de nouveaux succès.

Mais la plus éclatante création que M^{me} Rey ait faite jusqu'au jour où nous écrivons ces lignes, c'est sans contredit celle de M^{me} *Bonnacieux* dans *la Jeunesse des Mousquetaires*. Il est impossible d'être plus accorte, plus enjouée, plus sémillante qu'elle ne l'est dans la première moitié de ce drame, de déployer une sensibilité plus vraie et plus éloquente dans la seconde. C'est surtout dans l'acte du couvent, lorsqu'elle se sent déchirée par le poison, et qu'elle expire sous le dernier baiser de son amant, que le spectacle de cette agonie douloureuse fait courir le frisson dans toute la salle.

Le talent de M^{me} Rey est un talent fini, gracieux, et rempli d'intentions. Quoiqu'elle fasse tressaillir avec succès les cordes émouvantes d'un rôle dramatique, nous trouvons que sa nature un peu frêle, un peu délicate, revêt plus volontiers les allures légères et les formes étincelantes de la comédie. Entre autres qualités précieuses,

la nature lui a fait don d'une voix qui captive, émeut, impressionne, d'un organe sympathique et pénétrant qui va droit au cœur. Ce moyen de séduction est d'un effet certain sur le public.

Nous sommes persuadés que tôt ou tard, Mme Rey sera comptée au nombre des pensionnaires de la Comédie Française ; à moins pourtant que M. Hostein ne fasse couler le Sacramento entre la rue Richelieu et le boulevard du Temple.

Cette notice biographique n'offrira pas aux lecteurs friands de petits scandales ou d'indiscrétions piquantes, l'attrait qu'ils pourront rencontrer dans la vie de certaines actrices pour lesquelles le théâtre n'est qu'un marche-pied pour arriver au scandale. L'existence de Mme Rey est des plus honorables, et bien que ce ne soit ni une Lucrèce ni une Vestale, elle a toujours su se concilier l'estime et la considération de ceux qui l'entourent. Dans l'intimité, Mme Rey est une femme d'un commerce agréable, gaie, spirituelle, et possédant, d'après ce que nous ont révélé les courts entretiens que nous avons eus avec elle, un esprit d'acquit qui repose sur l'observation et quelques connaissances spéciales. En dehors de ses études dramatiques, Mme Rey a dirigé pendant longtemps, et grâce à quelques circonstances particulières que nous n'avons pas mission de dévoiler, un atelier de sculpture dont elle était l'ouvrier le plus intrépide et le plus intelligent ; et je vous assure qu'elle maniait le ciseau le matin non moins habilement qu'elle agitait l'éventail le soir. Mme Rey est artiste par le cœur, par le talent et par les instincts.

<div style="text-align:right">RAIMOND DESLANDES.</div>

<div style="text-align:center">Typographie Doudey-Dupré, rue Saint-Louis, 46, au Marais.</div>

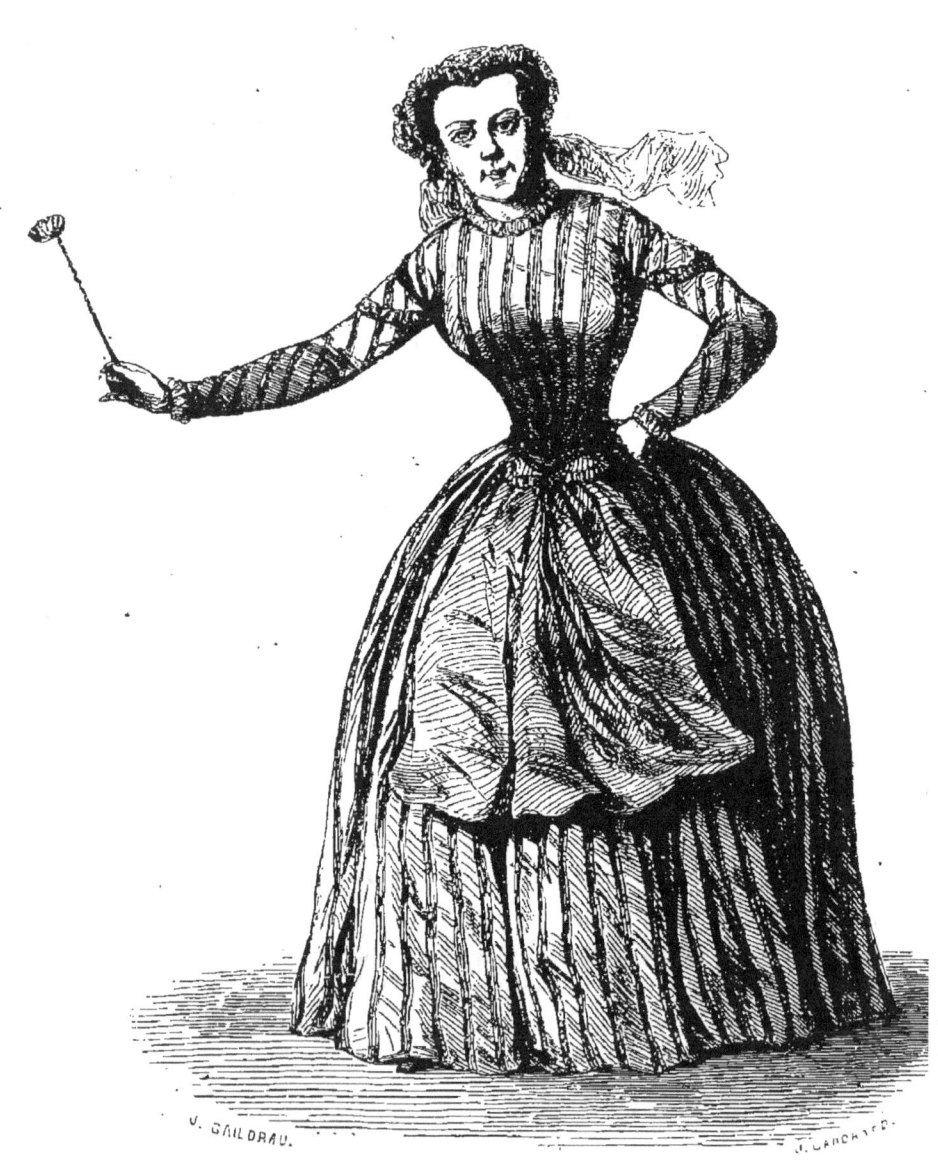

Mademoiselle Alphonsine.

ACTRICE DES DÉLASSEMENTS COMIQUES.

Lorsque nous avons commencé cette publication, nous avons pris le parti d'embrasser dans un coup d'œil d'ensemble tous les théâtres de Paris, et sans consulter la hiérarchie des scènes, de transmettre au public nos appréciations, ne voulant suivre d'autres lois pour l'ordre de ces notices que le caprice et les circonstances. On ne s'étonnera donc pas de voir Mlle Alphonsine occuper dans cet ouvrage une place qu'elle n'aurait pas, si nous avions cru devoir classer nos études par droit de position.

J'ai longtemps parcouru le monde, et je ne sache pas

avoir jamais rencontré sous la voûte des cieux un petit être plus curieux et plus original qu'Alphonsine. Sa vie est tout un poëme ! Les rigueurs de Pégase m'obligent à vous le chanter en prose.

Alphonsine est née à Paris le 22 septembre 1829, c'est vous dire qu'elle vient de cueillir la fleur de son vingtième printemps. Son berceau fut un étalage de primeurs. M^{me} Benoit, sa mère, est marchande des quatre saisons. Alphonsine est, comme on dit dans le langage *colorié* des coulisses, *l'enfant de la balle ;* elle eut *la Fantaisie* pour marraine ! Elle entra à six ans au Gymnase enfantin ; elle avait à peine fait ses premières dents qu'elle tenait déjà l'emploi des ingénuités avec cette candeur qui trouve son excuse dans un âge aussi tendre. Non-seulement elle jouait la comédie de manière à mériter le surnom de *Déjazet du Gymnase enfantin*, mais encore elle dansait avec une extrême gentillesse. Nous nous rappelons l'avoir vue dans un ballet intitulé *les Deux Roses*, rivaliser de grâce et d'agilité avec Elisa Nehr, la charmante petite sylphide de la Porte-Saint-Martin. Quant à sa création de *la Muette de Marseille*, Alphonsine nous a avoué qu'au moment où elle recouvrait la parole, elle jetait un de ces cris qui font époque dans les annales d'une artiste.

Tout en cultivant avec ardeur l'art dramatique et chorégraphique, Alphonsine ne négligeait pas les belles-lettres. Le matin, elle allait en pension s'exercer à de salutaires lectures, et le soir, elle consacrait ses loisirs au théâtre. A douze ans, Alphonsine entra comme demoiselle de comptoir dans un magasin de jouets d'enfants de la rue des Gravilliers. Se cloîtrer au milieu des polichinelles était peu son affaire, et la tenue des livres n'était pas précisément ce qu'elle avait rêvé. Le hasard,

ce démon des jolies filles, vint à son secours. La maison de commerce dont elle faisait partie était gérée par un couple de jeunes tourtereaux en train d'ébaucher les premiers rayons de leur lune de miel. C'étaient presque des enfants. Alphonsine ne pouvait tomber entre meilleures mains. Aussi son apprentissage se fit-il d'une singulière façon. Pendant l'été, levée dès l'aube, elle s'embarquait avec le jeune ménage, sur une yole coquette et légère, et voguait à pleines voiles vers les rives de Charenton. Pendant l'hiver, c'étaient de nouveaux plaisirs, de nouvelles fêtes, et vous jugez combien avec ce mode d'existence les poupées se vendaient peu rue des Gravilliers.

Alphonsine sortit à quinze ans de son magasin pour entrer au Petit-Lazary. C'est de cette époque que de son propre aveu datent les plus beaux jours de sa vie. Le Lazary pour elle c'était le Paradis de Mahomet. Lorsqu'elle parle de *son théâtre*, c'est avec un enthousiasme qu'on ne s'explique qu'après de mûres réflexions. Je crois qu'Alphonsine serait engagée demain au Théâtre-Français, qu'elle aurait encore pour le passé une larme de regret. Il est vrai qu'au Petit-Lazary elle était reine sans partage, elle avait saisi le sceptre de première main; elle avait droit aux oripeaux les moins fanés, aux créations les plus brillantes, et son nom chaque jour était en vedette sur l'affiche.

Alphonsine avait dix francs d'appointements par semaine; c'était le *nec plus ultrà* de son ambition. Il faut dire aussi que tout espoir d'augmentation lui était interdit. Les Titis, ce public fantasque et taquin, raffolaient d'Alphonsine : ils chauffaient ses entrées, et l'accompagnaient jusque chez elle à la sortie du spectacle. Reine de

théâtre, elle avait sa cour d'honneur ! Le jour des premières représentations, elle prenait part au festin de la directrice. Tant de jouissances à la fois lui avaient tourné la tête. Son répertoire au Petit Lazary n'est pas le détail le moins piquant de son histoire. Jugez-en par ces titres ébouriffants que nous avons transcrits textuellement : *la Petite Fille,* sa pièce de début, *l'Amour et l'Uniforme, Paul et Virginie, ma Bonne, la Folle de Waterloo, l'Ecrevisse et sa fille, Petit à petit l'oiseau fait son nid, la Petite dent d'Alfred.*

On m'a assuré qu'un auteur du crû, épris de ses attraits, avait écrit en son honneur une petite pièce pleine de cœur et de larmes, dont le titre était : *la Savate accusatrice.* Le comité de lecture du Petit-Lazary a refusé cet ouvrage, sous le prétexte qu'il était trop littéraire.

Les échos du Petit-Lazary portèrent jusqu'aux Délassements le bruit des succès d'Alphonsine. M. Lajariette, alors directeur de ce théâtre, lui fit des propositions d'engagement. Alphonsine repoussa d'abord énergiquement les offres qui lui étaient faites ; enfin, déterminée par les exhortations de sa mère, elle se décida à les accepter. Son premier début eut lieu dans *la Bouquetière des Champs-Elysés;* les habitués du Lazary étaient à leur postes, armés de bravos encourageants pour la jeune débutante. Elle réussit complétement. *Ah! que l'amour est agréable! les Fifres de Beaujolais, le Château-Rouge, Claude le Riboteur, la Fille du Diable,* confirmèrent les espérances qu'elle avait données. *Polkette et Bamboche,* petite pièce à deux personnages, fort lestement troussée, dont les allures excentriques convenaient à merveille à ses moyens, lui fournit l'occasion de donner essor à un talent spirituel et vraiment original. Enfin, sa dernière et

sa plus brillante création jusqu'au jour où nous écrivons ces lignes fut le rôle d'Héloïse dans *Ce qui manque aux Grisettes*. Jamais sa verve ne fut mieux inspirée !

Il ne faudrait cependant pas qu'Alphonsine crût que son talent soit arrivé à son apogée. Selon nous, il est loin d'être complet. Elle a surtout de l'imprévu, de l'originalité, du trait ; mais elle a encore besoin d'études sérieuses pour corriger les imperfections de son jeu, dont le défaut capital est une tendance à l'effet quand même. Ses petites minauderies, la soudaineté de ses éclats de voix, la profusion luxuriante de ses gestes et de ses ondulations procèdent un peu trop de l'école romantique. Au reste, M. Rimbaut, le directeur actuel des Délassements, est un homme d'un tact et d'un goût assez éprouvés pour donner aux heureuses dispositions de sa pensionnaire une impulsion féconde et généreuse. Aidée de ses conseils, l'avenir d'Alphonsine ne nous inquiète pas.

Alphonsine a pour sa profession un culte qui tient de la frénésie. Elle est artiste des pieds à la tête. La vie matérielle ne lui inflige aucun souci. Elle vit comme l'oiseau sur la branche, nichée dans une mansarde qui, en fait d'objets de luxe, n'offre guère que la perspective de l'image de sainte Alphonsine, sa patronne, couronnée d'un rameau de buis. Les actrices des petits théâtres sont ordinairement friandes de plaisirs et de fêtes : Alphonsine n'a aucune affinité avec les orages d'une existence échevelée, et je crois qu'elle n'a pas mis deux fois les pieds dans les bosquets de Mabille et du Château-Rouge. Elle concentre ses affections sur son art et sur un jeune musicien du Théâtre-Historique. Ce jeune musicien n'a que six jours plus qu'elle : ils étaient nés l'un pour l'autre.

Alphonsine a toujours résisté aux offres les plus séduisantes. Plus d'un boyard a déroulé à ses yeux le panorama des cachemires et des soupers chez Bonvallet, sans pouvoir fléchir ses rigueurs. Elle vivrait éternellement de gruyère, de cornichons et de romaine plutôt que d'enchaîner son indépendance. Son caractère a des allures d'une étrangeté particulière. Il a des soubresauts parfois invraisemblables ; ainsi, Alphonsine est femme à monter dans un mylord boulevard du Temple, dans le but unique d'aller boulevard Bonne-Nouvelle, conquérir deux sous de galette du Gymnase. Nous avons été plusieurs fois témoin de ce fait.

Alphonsine a l'étoffe d'une soubrette distinguée, et tout fait présumer que si elle travaille avec fruit, elle tiendra tôt ou tard une place honorable sur l'un de nos premiers théâtres de vaudeville.

Au milieu de cet essaim brillant de jolies femmes qui peuple le théâtre des Délassements, nous avons remarqué une jeune artiste, à la voix douce et sympathique, au jeu pénétrant, quoiqu'un peu mol, et dont le corsage est presque toujours étoilé d'une marguerite blanche ; cette artiste, si je ne me trompe, répond au nom de Mathilde. S'il y avait un peu plus de feu sacré dans ces veines roses et tendres, il y aurait aussi de l'avenir chez cette jeune personne. Lorsque nous l'aurons étudiée davantage, nous en reparlerons ; mais pour le moment, d'autres soins nous réclament.

RAIMOND DESLANDES.

Typographie Doudey-Dupré, rue Saint-Louis, 46, au Marais.

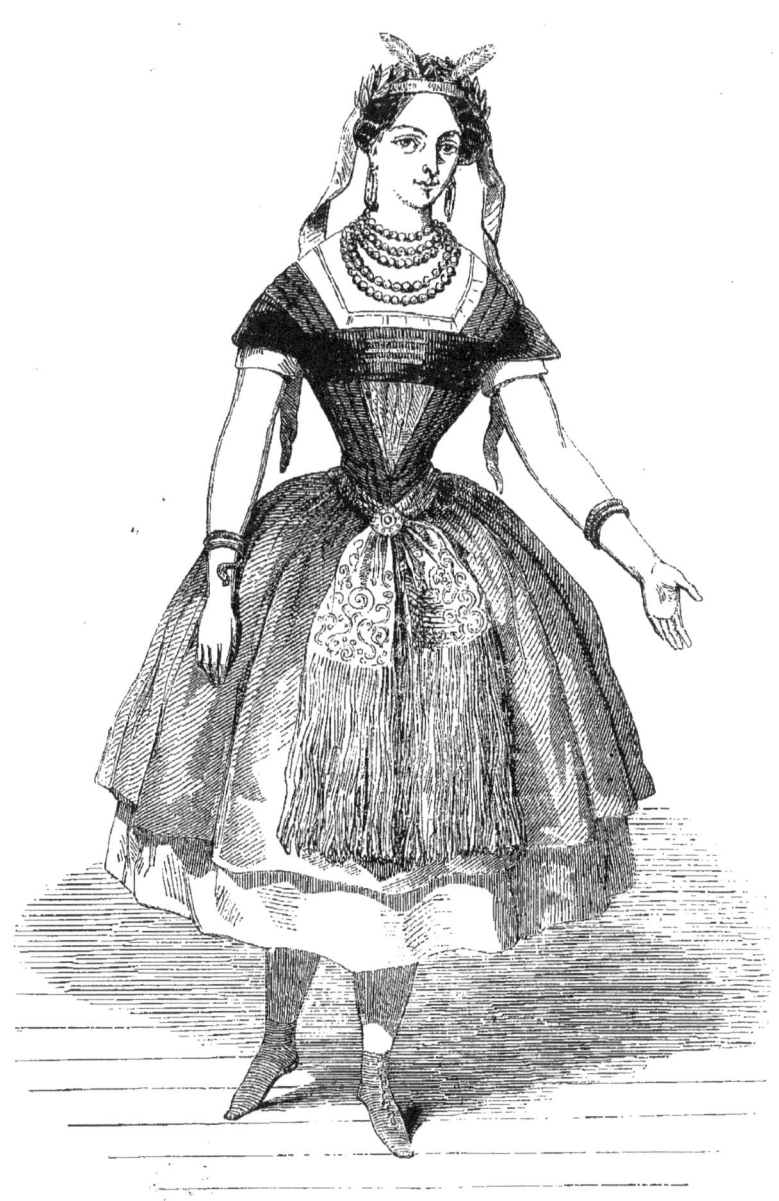

Mlle SCRIWANECK, artiste du Théâtre-Montansier (rôle de *la Politique*, dans *les Lampions de la veille et les Lanternes du lendemain*.

M^{lle} SCRIWANECK.

C'était, je crois, en l'an de grâce 1845; on donnait au théâtre Saint-Antoine la première représentation d'un vaudeville intitulé : *Rosière et Nourrice*. Ce théâtre venait de rouvrir encore une fois sous la direction de M. Geniès. La salle avait été remise à neuf; les avant-scènes étaient redorées sur tranches, l'herbe n'y croissait plus qu'en touffes clairsemées, et l'on ne citait depuis l'ouverture qu'une seule ouvreuse qu'on avait trouvée un matin gelée dans un couloir le lendemain d'une représentation à bénéfice ; et encore, cette ouvreuse était connue par sa nature impressionnable. Enfin, le soir, vers lequel nous reportons nos souvenirs, la salle avait presque un air de fête et les banquettes étaient moins isolées que de coutume. A huit heures, le Tilman de l'endroit saisit son archet; le rideau se lève, la pièce commence, et une toute jeune et sémillante actrice, au regard intelligent, au sourire spirituel, entre timidement en scène. — C'est la rosière! s'écrie un lion du Marais. C'était en effet la rosière, ou plutôt c'était M^{lle} Scriwaneck.

Mlle Scriwaneck avait dix-sept ans à peine; elle était ce qu'elle est aujourd'hui : jolie et surtout séduisante. C'était la seconde fois qu'elle jouait au théâtre Saint-Antoine; elle avait créé à l'ouverture du théâtre, dans une revue de l'année, un rôle de débardeur avec une grâce, une verve, une aisance qui faisaient pressentir les qualités que nous applaudissons chaque soir au théâtre de la Montansier. Dans *Rosière et Nourrice*, elle fût charmante ; le public la rappela. Jamais rosière n'avait obtenu un succès plus franc et de meilleur aloi ! Un poète du crû improvisa à ce sujet les vers suivans :

> Du paradis jusqu'au parterre,
> En voyant, charmante rosière,
> Tant de candeur et tant d'attraits
> L'illusion devient entière,
> Et l'on se croirait à Nanterre
> Si l'on n'était à Beaumarchais.

Mlle Scriwaneck est fille de M. Scriwaneck, professeur de violoncelle fort distingué, et qui habite actuellement la Suisse. Mme Scrivaneck, sa mère, remplissait avec succès l'emploi des dugazons en province, et fut pendant quelque temps directrice du théâtre de Grenoble. Mme Jollivet, actrice estimée du théâtre des Variétés, est sa marraine ; Mme Jollivet raffole de sa filleule : Mlle Scriwaneck est pour elle un petit prodige ; c'est Déjazet avec plus de jeunesse et de charme, me disait-elle un jour, en parlant de sa protégée.

Mlle Scriwaneck fut à même de comprendre de bonne heure que la vie de l'artiste est entourée d'écueils, et qu'à côté des roses se dressent les épines. Ce n'est pas sans énergie et sans persévérance qu'elle a conquis la position qu'elle occupe aujourd'hui, et si elle habite maintenant un appartement somptueux, si elle porte d'élégantes toilettes et de riches parures, elle a logé pendant longtemps ses illusions de jeune fille dans

une mansarde dont le principal ornement était le portrait de sa mère. Alors elle était engagée au théâtre Saint-Antoine, à raison de cinquante francs par mois. Mlle Scriwaneck fit à quinze ans à Grenoble ses premiers essais dans la carrière dramatique ; elle vint à Paris à seize ans, avec quelques économies, la ferme volonté de se créer une position indépendante et la passion du théâtre. Mme Jollivet, sa marraine, accepta sa filleule avec son léger bagage, et se chargea de la produire dans le monde artistique.

Mlle Scriwaneck débuta aux Folies-Dramatiques dans *la Bouquetière des Champs-Elysées*, et n'y réussit que médiocrement. Elle était un peu jeune pour le rôle ; cependant ce défaut ressemble tellement à une qualité, que le directeur eut dû s'y méprendre. C'est à la suite de ce début qu'elle fut engagée au théâtre Saint-Antoine.

Mais les flots et les destins sont changeans au théâtre, et surtout au théâtre Saint-Antoine. La direction Geniès ne put tenir, le théâtre ferma ses portes, et le gazon put refleurir dans son parterre. Mlle Scriwaneck avait été entraînée dans la chute de l'entreprise, et elle était, comme à son arrivée à Paris, sans théâtre, sans position, sans fortune. De plus, elle avait sacrifié toutes ses économies à son apprentissage. Heureusement, sa providence, Mme Jollivet, veillait sur elle, et elle agit tant des pieds et des mains, que M. Dormeuil engagea sa protégée, et que Mlle Scrivaneck fit son premier début au Palais-Royal dans *Rosière et nourrice*, pièce qui lui avait valu son premier succès. Au Palais-Royal comme à Beaumarchais, Mlle Scriwaneck fut spirituelle et charmante ; cette création de rosière décida de son avenir, et depuis, son talent s'est développé, ses qualités brillantes ont pris essor, elle a joué à côté de Déjazet plus d'un rôle qui lui fit honneur,

et elle tient, à l'heure qu'il est, le sceptre au théâtre de la Montansier.

Mlle Scriwaneck est douée d'une physionomie expressive, ses yeux noirs respirent une malice intelligente sa voix est claire et nette, et son sourire est plein de charme. Ce qui rehausse encore l'éclat de ces qualités, c'est le culte fervent qu'elle a pour son art. Lorsque l'engagement de Mlle Scriwaneck fut signé au Palais-Royal, elle n'eût qu'un désir, celui d'embrasser son père, et de lui faire part de cette bonne nouvelle. Elle obtint un congé de neuf jours, partit pour Lauzanne, passa six nuits en voiture, embrassa son père, et le neuvième jour, elle jouait à Paris.

Mlle Scriwaneck a donné un cachet à toutes ses créations. Le *Roman de la Pension*, *Carlo et Carlin*, *Henriette et Charlot*, *Gentil-Bernard*, dans la revue du *Banc d'huîtres*, *l'Été de la Saint-Martin*, et la *Politique* dans les *Lampions de la veille et les Lanternes du lendemain*, rappellent ses plus heureuses créations.

Mlle Scrivaneck passe au théâtre pour une excellente camarade, et l'on cite plus d'un trait qui plaide en faveur de sa bonne nature. On nous assure que lorsqu'elle revient le soir de son théâtre, et qu'elle a adressé au public ces coquetteries délicieuses, ces petites mines éveillées, ces sourires caressans dont elle connaît l'influence, elle se retire dans sa chambre, s'agenouille devant le portrait de sa mère et prie. Etrange nature que celle de cette jeune femme qui débite si lestement le propos égrillard, et dont le caractère est cependant empreint d'un sentiment religieux qu'on ne rencontre guère au théâtre. Entre autres faits qu'on attribue à son bon cœur ; on dit que Mlle Scrivaneck a recueilli, pendant trois ans, Mme V., artiste dramatique, à laquelle l'association des comédiens fait encore aujourd'hui une pension. Il y a quelques mois, elle

mettait en loterie une pèlerine de toute beauté pour venir au secours d'une petite fille somnambule qui n'avait d'autre droit à sa sollicitude que celui du malheur.

Nous n'avons pas l'intention de dresser des autels à M^{lle} Scrivaneck, et de l'entourer d'une auréole que sa modestie récuserait assurément. C'est plutôt un démon qu'un ange, et s'il nous était permis de tourner les feuillets de sa vie intime, nous pourrions facilement le démontrer.

Depuis Grenoble jusqu'à Paris, que de têtes n'a-t-elle pas bouleversées, que de cœurs n'a-t-elle pas mis en révolutions, que de rivales n'a-t-elle pas détrônées ? Sous le règne du tyran, nous connaissions plus d'un artiste en réputation, plus d'un capitaliste millionnaire, plus d'un homme de cour attaché au service d'une de nos jeunes princesses, qui eût volontiers déposé son cœur et ses hommages aux pieds de la charmante comédienne. Mais tous ces mystères de coulisses dont quelques bienveillantes indiscrétions nous ont donné le secret, ne sont point du domaine de la publicité, et, quoique notre plume frémisse du désir de les dévoiler, nous sommes forcés de nous tenir coi comme le Dieu du silence, et de nous arrêter sur le seuil du boudoir.

M^{lle} Scriwaneck est du nombre des actrices spirituelles. Les personnes qui n'approchent pas le théâtre, s'imaginent qu'il suffit d'habiter ces petits palais de carton colorié pour que l'esprit étincelle, la verve déborde, et rien qu'à voir ces dames, les mouches au visage, le feu dans les yeux, le sourire aux lèvres, jetant à profusion les bons mots et les saillies qu'on a mis dans leurs bouches, elles s'imaginent que l'actrice est à a ville ce qu'elle est au théâtre. Erreur ! Les actrices spirituelles sont rares, on les compte : le jargon des

coulisses si papillotant, si vif, si entraînant au premier aspect, c'est la fausse monnaie de l'esprit.

Mlle Scriwaneck a surtout l'esprit d'apropos, l'esprit de répartie. Sa conversation est facile et d'une causticité plutôt railleuse que méchante. La soudaineté de ses saillies a plus d'une fois excité le dépit de quelques-unes de ses compagnes dont l'imagination n'est pas des plus fertiles. On attribue plusieurs traits d'esprit à Mlle Scriwaneck que nous citons sans en garantir toutefois l'authencité.

Mlle A., actrice célèbre par ses diamans et son équipage violet, disait un jour à Mlle Scriwaneck : Tiens, ma bonne, voici un bracelet magnifique que mon vieil imbécille de comte vient de me donner, je te le cède pour mille francs...

— Merci, ma chère, répliqua Mlle Scriwaneck, tu trouveras difficilement le placement de ce bijou, pour moi, je n'en voudrais pas au *prix coûtant*.

Mlle Scriwaneck rencontra, il y a quelque temps, Mlle L., actrice de la Gaîté, connue par la nature inculte et presque sauvage de son style et de son dialogue. Tu me vois dans tous mes états, ma chère, lui dit celle-ci en l'abordant... un rôle de la force de cinq cents à apprendre, en voilà *une* ouvrage, qu'en dis-tu ? Je dis ma toute belle, répondit Mlle Scriwaneck, qu'ouvrage est du masculin.

Je pourrais bien encore emprunter au répertoire de Mlle Scriwaneck quelques autres saillies du même genre, mais je craindrais de me laisser emporter par le courant, et d'empiéter sur les droits de Mme OCTAVE dont je vais essayer de vous esquisser le portrait.

Imp. de Mme de Lacombe, rue d'Enghien, 12.

Mme O...yre, r. le C. Ève, dans *Le Progrès... et le Vol.*

M^{me} OCTAVE.

C'est sous le costume pittoresque d'Eve, avant d'avoir croqué la pomme, que M^{me} Octave s'est révélée au public parisien. Cette robe d'innocence, dont M^{me} Octave était parée à la première représentation, lui a ensuite paru d'une simplicité tellement primitive, qu'elle a cru devoir l'enrichir aux représentations suivantes d'un bouquet de feuillages au milieu duquel elle semble se blottir.

Voyez un peu comme les faits s'enchaînent : si M. Proudhon n'avait pas existé, je ne crois pas qu'il eut fallu l'inventer, mais il est probable que ce sophisme audacieux, *la Propriété c'est le vol*, serait encore à l'état d'embryon, dans le cerveau de nos idéologues, et MM. Clairville et Cordier n'auraient pas trouvé dans un titre une mine féconde de recettes formidables.

Si *la Propriété c'est le vol* n'avait pas été inscrite en caractères éclatans sur l'affiche du Vaudeville, il est presque certain que Mme Octave serait aujourd'hui dans la catégorie des astres inconnus, et que cette *étoile bleue*, comme la désignent ses camarades, brillerait à l'heure qu'il est d'un éclat aussi incertain que la planète Leverrier, sa sœur. Enfin, si Mme Octave n'était pas le plus gracieux ornement du paradis terrestre, situé place de la Bourse, on ne lui eut pas dédié cette strophe anacréontique:

> Que de trésors, Eve à nos yeux dévoile,
> C'est bien d'Adam, la compagne et la sœur,
> Eve sans fard, et n'ayant d'autre voile
> Que sa modeste et pudique candeur.
> Plus d'un mortel que sa grâce transporte,
> Par tant d'attraits, de désirs éperdu,
> Du paradis entrebâillant la porte
> Voudrait bien mordre à ce fruit défendu!

Cette création d'Eve dans *la Propriété c'est le vol*, a placé Mme Octave au rang des actrices d'avenir. Dans ce rôle, aux allures provocantes, et tout frémissant d'égrillardise, elle a su conserver une retenue qui en a singulièrement augmenté le charme. C'était un écueil difficile à tourner, elle y a complètement réussi, et le public tout aussi friand que le serpent, des grâces appétissantes de cette nouvelle Eve, lui a décerné la pomme au milieu d'un concert d'applaudissemens. Mme Octave, avant cette création, avait rempli dans *Roger–*

Bontemps, un rôle dont elle s'est tirée avec infiniment de grâce et de talent.

M^me Octave est née, en Belgique, de parens *pauvres mais honnêtes*, sa mère était costumière au théâtre de Gand. M^me Octave est née dans les pays de la contrefaçon; cependant, sous la parure simple et modeste de notre première mère, bien osé celui qui avancerait que M^me Octave est une femme *contrefaite*. Elle est, dit-on, la femme d'Octave, ancien ténor à l'Opéra; nous ne garantissons pas l'authenticité de ce détail. La mairie et les dieux seuls le savent !

M^me Octave a fait ses débuts dans la carrière dramatique au théâtre des Arts, à Rouen. Elle y joua les Dugazons pendant quelque temps, et passa ensuite avec armes et bagages à Toulouse, puis à Marseille. A cette époque quoique fort jeune, M^me Octave était déjà une femme charmante, et une actrice fort agréable. Sa voix, développée par quelques études, et surtout par une intelligence précoce, ne manquait ni de souplesse ni d'étendue, elle avait ce qu'elle possède aujourd'hui, de l'aplomb, de l'aisance; il n'en fallait pas davantage pour tenir avec succès l'emploi des Dugazons en province. Elle créa le rôle de M^me Darcier dans les *Mousquetaires de la reine* avec une remarquable supériorité. A Marseille, c'était l'enfant gâtée du public, l'actrice la plus choyée de la troupe, l'Alboni de l'endroit, elle faisait recettes !

Si nous ajoutons foi à la chronique, M^me Octave exerçait sur les Marseillais un charme si puissant, que les négocians du pays en perdaient la tête, négligeaient leur industrie, et désertaient le toît conjugal, pour se poster, d'après la tradition castillane, sous les fenêtres de cette irrésistible syrène. L'enthousiasme de ces honnêtes commerçans était si vivement surexcité, que le lendemain de ses ovations, M^me Octave trouvait, à son réveil, les témoignages les plus sérieux de leurs sympathies. Ces témoignages se traduisaient ordinairement par ces sortes de prévenances et d'attentions, si délicates, qu'elles ne peuvent être repoussées sans ingratitude, surtout lorsqu'elles ne sont que le résultat d'une admiration muette et contemplative. Et puis, M^me Octave n'était pas femme à jeter le deuil autour d'elle à propos d'une bagatelle en diamant ou d'un coupon de velours. Elle se le serait reproché toute la vie. Cependant, on m'a assuré, que M^me Octave a fait, par ses intraitables rigueurs le désespoir d'un produit du cru marseillais, connu sous l'étiquette de Courte-Jambe.

Après avoir fait à Marseille un long séjour, M^me Octave revint à Paris; elle resta pendant quelque temps éloignée du théâtre et consacra ses loisirs à la broderie et aux travaux d'aiguille. L'Opéra-National ouvrit ses portes : notre jeune cantatrice y fut engagée. Pendant l'existence tourmentée de ce théâtre, elle ne

joua qu'un petit rôle : celui de Mazagran, dans une pièce de circonstance, de MM. Brisebarre et Saint-Yves, intitulée *les Barricades de 1848*. L'Opéra-National ferma; le Vaudeville rouvrit : la fauvette s'envola du boulevard du Temple et fixa son nid place de la Bourse. Depuis la réouverture du Vaudeville, ses créations dans l'*Affaire Chaumontel*, *Roger Bontemps*, *les Suites d'un Feu d'artifice*, et, en dernier lieu, *la Propriété c'est le Vol*, donnent pour l'avenir les plus légitimes espérances de succès.

Il y a, chez cette actrice, l'étoffe d'une excellente soubrette. Les rôles de tenue ne lui conviennent que médiocrement; elle a plutôt la distinction de la lionne que celle de la femme du monde. Le boudoir lui sied mieux que le salon. Mme Octave est une femme charmante, d'un caractère enjoué, d'une humeur rieuse, et causant avec beaucoup de verve et d'esprit. C'est le bout-en-train d'un foyer de théâtre; elle étonne par la vivacité de ses saillies et les allures affriolantes de sa conversation. Mme Octave parle plusieurs langues : le français avec naturel et le *javanais* avec une merveilleuse facilité. Mais vous me demanderez peut-être ce que c'est que le javanais? Autant que j'ai pu le comprendre, le javanais est un patois assez original, un argot de bon goût, un langage de convention que plusieurs artistes du Vaudeville ont inventé, et dont ils couvrent les aspérités de la conversation. C'est la langue

de la fantaisie ! Mme Octave possède cette langue sur le bout des lèvres ; c'est le Vaugelas du javanais. Comme on le voit, d'après cette esquisse rapide, Mme Octave a toutes les qualités qui conduisent à la fortune, et elle est déjà en bon chemin.

Imp. de Mme de Lacombe, rue d'Enghien, 12.

www.ingramcontent.com/pod-product-compliance
Lightning Source LLC
Chambersburg PA
CBHW030115230526
45469CB00005B/1653